SOUVENIR
DES
Soirées Fantastiques
DE
ROBERT-HOUDIN
AU PALAIS-ROYAL.

Edition Illustrée. — Tome premier.

ALBUM

DES

SOIRÉES FANTASTIQUES

DE

ROBERT-HOUDIN

AU PALAIS-ROYAL

TOME PREMIER.

Robert-Houdin au public.

Combien j'aime à voir,
Chaque soir,
Par la foule amie,
Ma salle envahie
Et remplie,
A ne pas s'y mouvoir.
Pour mériter long-temps une faveur si chère,
Comptez sur mes efforts et sur mon savoir-faire.
Spectateurs d'aujourd'hui, venez encor demain :
Venez... je vous prépare un autre tour *de main*.

ROBERT-HOUDIN ET SON THÉATRE.

Article extrait du journal LE PAYS *et reproduit par les principaux journaux de Paris.*

Le théâtre des **Soirées Fantastiques** a été construit par Robert-Houdin, et inauguré par lui le 3 juillet 1845. Personne n'ignore le succès qu'a obtenu constamment cette charmante salle ; il n'y a pas d'exemple d'une vogue aussi persévérante. Cela tient à ce qu'entre les mains de cet artiste, aussi savant physicien que mécanicien habile, la prestidigitation est devenue non seulement une science digne des intelligences les plus élevées, mais encore la récréation la plus intéressante que l'on saurait trouver dans un spectacle.

On peut dire de Robert-Houdin que son génie créateur a reculé les limites du possible en prouvant par ses expériences que toute impossibilité pouvait se transformer en réalité.
. .

S. Henri BERTHOUD.

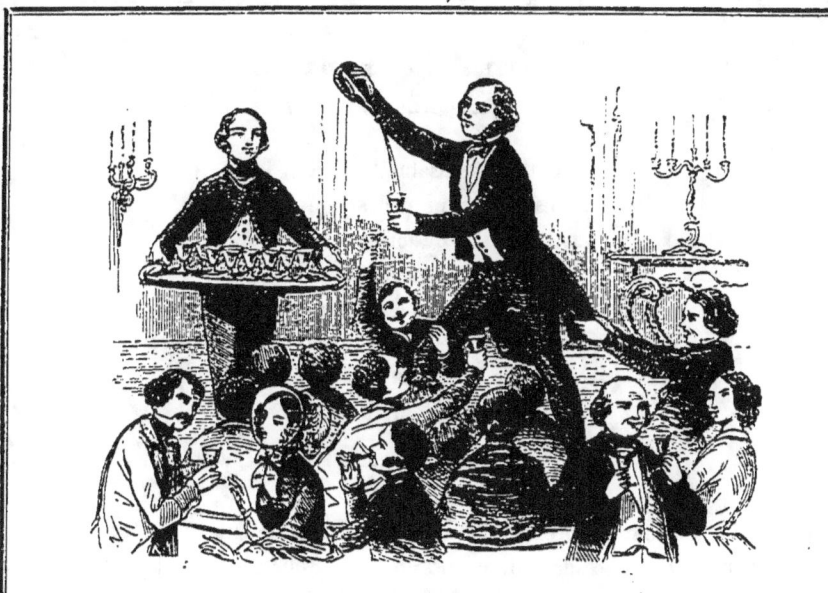

La Bouteille inépuisable.

LA BOUTEILLE INÉPUISABLE.

Cette inépuisable bouteille
Fournit des vins et des liqueurs.
De tous les goûts, de toutes les couleurs ;
C'est une cave sans pareille.
Bienveillants spectateurs de mes tours favoris,
Ayez autant de jours prospères,
Autant de bons, de vrais amis,
Que ma bouteille emplit de verres.

Jamais tour de prestidigitation, jamais aucune subtilité n'a atteint un degré d'admiration aussi mérité. Robert-Houdin apporte une petite bouteille remplie de vin de Bordeaux; il la vide com-

plètement, y passe un peu d'eau pour la rincer, puis, s'avançant au milieu des spectateurs, il propose de faire sortir de cette bouteille toutes les liqueurs que l'on pourra demander. Cette proposition est presque généralement accueillie par un sourire d'incrédulité. Mais quel n'est pas l'étonnement des spectateurs quand ces liqueurs sont aussitôt fournies que demandées! Il n'en est aucune, spiritueuse ou aromatique, de quelque pays qu'elle puisse être, qui ne soit versée avec la plus grande libéralité. Robert-Houdin ne quitte la place que lorsque le spectateur, craignant de ne pouvoir consommer tout ce qui sortirait de la bouteille, et trouvant aussi que, plus il ferait prolonger l'expérience, moins sa raison pourrait lui rendre des comptes, se détermine à cesser ses demandes et rend un tribut mérité à cette merveilleuse bouteille et à son auteur.

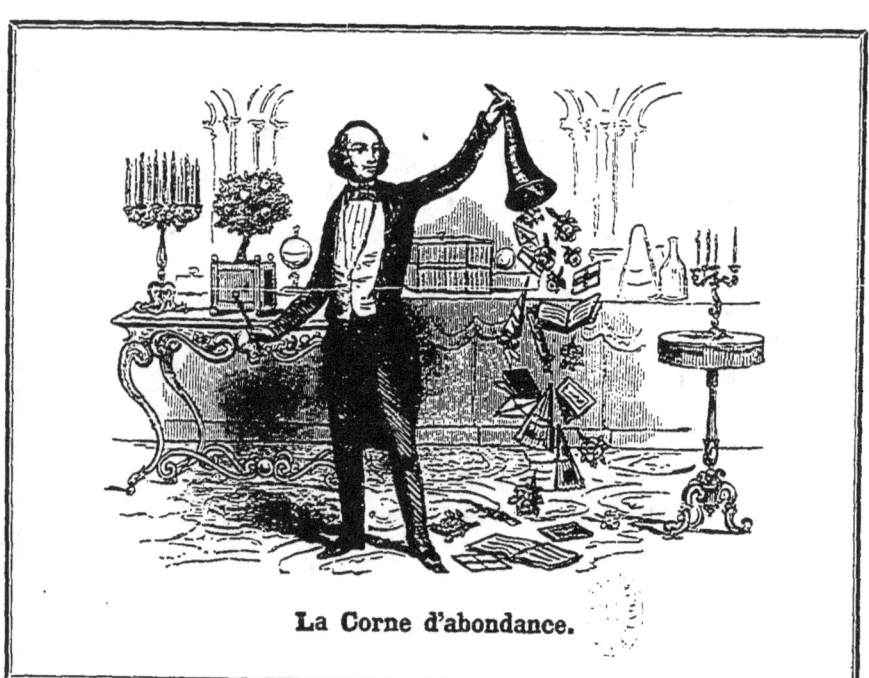

La Corne d'abondance.

LA CORNE D'ABONDANCE.

Mesdames, ce cornet, soumis à vos souhaits,
Fournit des éventails, des corbeilles fleuries,
De savoureux bonbons, d'exquises sucreries,
Des souvenirs et des bouquets;
Vous n'avez qu'à choisir. Cependant je me vante
De voir, autant que vous, exaucer mon désir :
Vous recevez ces dons, et moi je me contente
Du bonheur de vous les offrir.

D'un cornet tout à fait vide, et que chacun a pu visiter avec soin, sortent, selon les demandes, avec la plus grande profusion,

de charmants éventails, des fleurs, d'excellents bonbons, des journaux comiques, des albums contenant des quadrilles et des romances, des souvenirs dans lesquels une poésie donne la destinée de chacun, des recueils des principales expériences de Robert-Houdin, etc., etc.

Cette avalanche de cadeaux est recueillie par les spectateurs, et chacun emporte avec soi un souvenir de cette curieuse expérience.

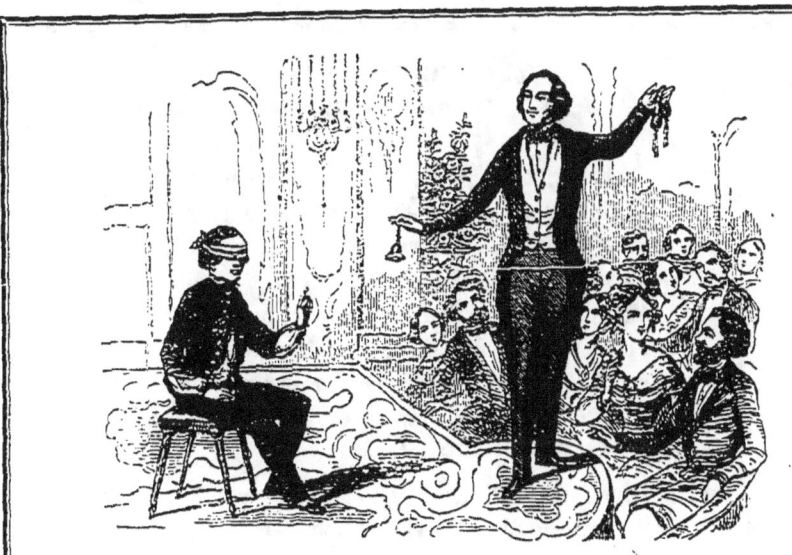

La Seconde Vue,
ou la Clochette mystérieuse.

LA SECONDE VUE,
ou la Clochette mystérieuse.

Diable, mon cher ami, si votre œil pénétrant
Devine ainsi malgré le foulard qui le voile,
Savez-vous qu'on pourrait hésiter en entrant?
— Rassurez-vous, Messieurs, sur ce que je dévoile :
Mon père, en me donnant ce talent précieux,
Pour votre seul plaisir voulut en faire usage,
 Et ne doubla le pouvoir de mes yeux
 Que pour vous charmer davantage.

Tout le monde se rappelle l'impression produite par cette Seconde Vue à l'époque où elle fut inventée par Robert-Houdin. Tout Paris voulut voir cette merveilleuse expérience. Les principaux théâtres de la capitale s'empressèrent d'en appeler l'auteur sur leur scène, et, du théâtre, cette vogue s'étendit jusqu'à la cour du roi Louis-

Philippe, dont la famille assista à deux représentations, l'une aux Tuileries et l'autre au théâtre de Robert-Houdin.

Dans cette expérience, le fils de Robert-Houdin possède une Seconde Vue; et, malgré le bandeau qui lui couvre les yeux, il devine tous les objets qui lui sont présentés et en donne la description la plus détaillée. Une petite sonnette vient également jouer un rôle dans cette expérience; mais, cette sonnette mise de côté, la Seconde Vue n'en a pas moins lieu.

Que Robert-Houdin fasse une question à son fils ou qu'il se taise qu'il sonne ou qu'il ne sonne pas, que ce soient les spectateurs qui interrogent ou que le silence le plus complet soit observé, le même phénomène s'accomplit, c'est-à-dire que tous les objets présentés sont immédiatement désignés.

Pour terminer cette expérience, un verre d'eau remis entre les mains d'Emile Robert-Houdin prend sous ses lèvres le goût d'un liquide quelconque sur lequel un spectateur aura fixé sa pensée, quelque bizarre qu'ait été son choix.

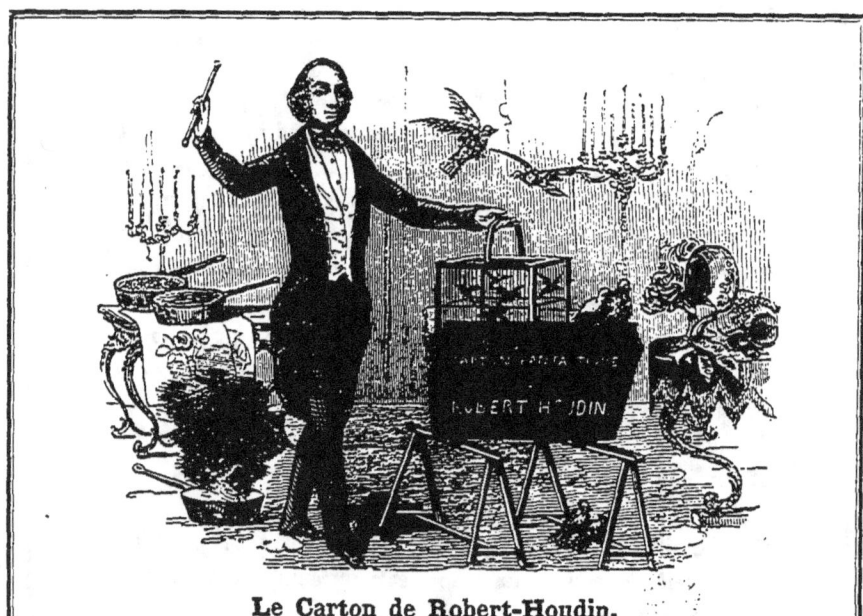

Le Carton de Robert-Houdin.

LE CARTON DE ROBERT-HOUDIN.

Par un expédient nouveau,
De ce même carton je tire
L'air et le feu, la terre et l'eau ;
Mais dans ces éléments que je lui fais produire,
Dans ces difficultés dont je me fais un jeu,
Les yeux les plus perçants n'y verront que du feu.

On peut appeler ce tour une impossibilité réalisée. En effet, comment peut-on croire qu'il soit possible que, d'un carton qui n'a

pas dans l'intérieur plus d'un centimètre d'épaisseur, puissent sortir :
1° Une collection de dessins,
2° Deux charmants chapeaux de dame,
3° Quatre tourterelles vivantes,
4° Trois casseroles énormes, remplies, l'une de haricots, l'autre d'un feu brillant, et la troisième d'eau bouillante,
5° Une grande et grosse cage remplie d'oiseaux voltigeant de bâtons en bâtons ?

Toutes ces apparitions inattendues font que le spectateur peut douter que ses yeux soient en rapport avec son intelligence.

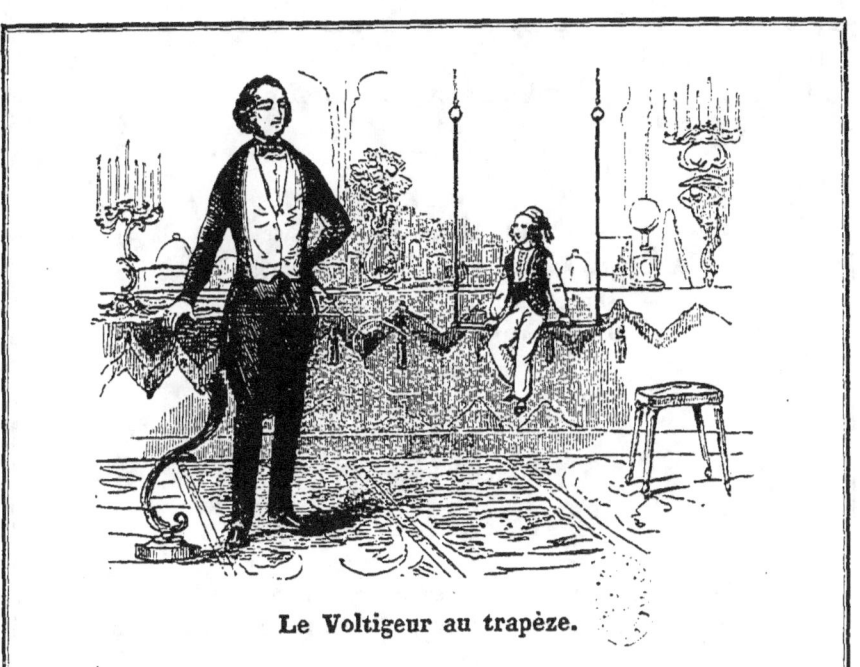

Le Voltigeur au trapèze.

LE VOLTIGEUR AU TRAPÈZE.

Avec ardeur lorsque je me balance,
A vos bravos, Messieurs, c'est pour donner l'élan ;
C'est pour atteindre à votre bienveillance,
Dont je serai toujours le zélé partisan.
Plaire, amuser, c'est ma devise,
Et mon désir est, chaque soir,
En me quittant que chacun dise :
Au revoir ! au revoir !

Rien ne saurait donner une idée de la souplesse et de la vivacité de cet ingénieux automate. Placé par Robert-Houdin sur une corde

mobile dite *trapèze*, il fait à commandement des tours de force et d'équilibre dignes des meilleurs clowns; et pour terminer ses exercices, afin de prouver que son existence mécanique est en lui-même, il abandonne la corde qu'il tenait avec les mains et vient rejoindre son maître.

Cette pièce automatique, la plus compliquée qui ait jamais été exécutée, est de l'invention de Robert-Houdin; il l'a présentée pour la première fois à son théâtre le 1ᵉʳ octobre 1849.

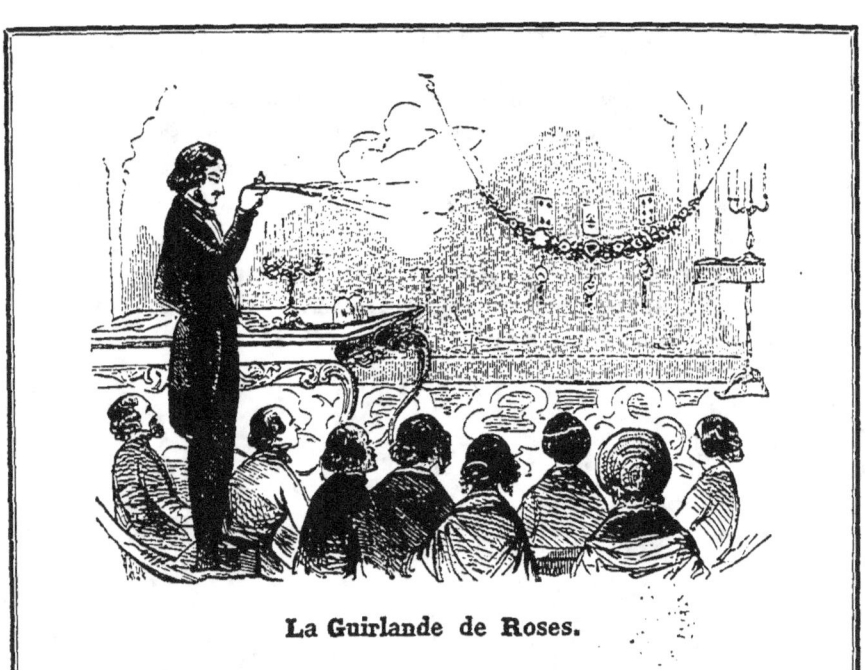

La Guirlande de Roses.

LA GUIRLANDE DE ROSES,
ou le Miroir des Dames.

Le titre de ce tour doit paraître étonnant :
De miroir vous n'en voyez guère,
Et puis pour refléter un tableau si brillant
Un miroir aurait fort à faire.
J'en conviens donc, Messieurs (je suis franc quelquefois),
Ce miroir, ce n'est qu'un mirage,
Qui montre quels moyens je puis mettre en usage
Pour faire remarquer quelques tours de mes doigts.

Une charmante guirlande de fleurs est suspendue au plafond par

deux légers rubans, et se trouve ainsi dans le plus complet isolement.

Après une petite scène préparatoire dans laquelle des cartes, posées sur cette guirlande, sont enlevées à l'aide de petites boules lancées par une sarbacane, Robert-Houdin emprunte trois montres, qu'il met dans le canon d'un pistolet avec le jeu dans lequel trois cartes ont été secrètement choisies par les spectateurs; puis, se plaçant à quelque distance de la guirlande, il tire le pistolet, et les trois cartes choisies, ainsi que les trois montres, vont se placer symétriquement sur la guirlande en guise de fleurs.

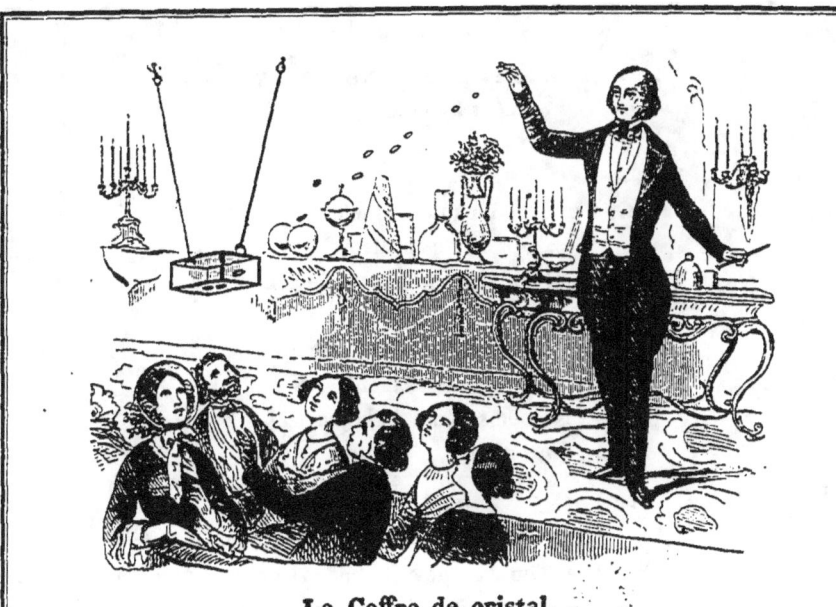

Le Coffre de cristal.

LE COFFRE TRANSPARENT,
ou les Pièces voyageuses.

Ce tour avec un autre a quelque analogie.
Dans tous les temps
Combien n'a-t-on pas vu de gens,
En cette vie,
Faire sauter l'or et l'argent
Très lestement
Sans le secours de la magie !

Comme préambule à ce tour, Robert-Houdin remet entre les mains d'un spectateur un vase de cristal dans lequel est une grosse boule de laine; puis, empruntant à une autre personne une pièce

de 2 fr. qu'il fait marquer avec soin, et, se tenant à distance, il la lance, et lui fait traverser le vase de cristal pour pénétrer dans le centre de la pelote de laine. Le bruit de la pièce traversant le cristal, la secousse reçue, la même pièce retrouvée au milieu de la boule de laine lorsqu'elle est dévidée, tout vient prouver la réalisation de cette impossibilité.

Pour compléter l'expérience, huit pièces de 5 fr. sont marquées et remises par les spectateurs à Robert-Houdin, qui, après les avoir fait passer invisiblement dans plusieurs endroits de la scène, les envoie dans un coffre de cristal transparent, suspendu au milieu de la salle, au-dessus des spectateurs, qui voient les pièces partir et arriver, quoique le coffre soit entièrement fermé.

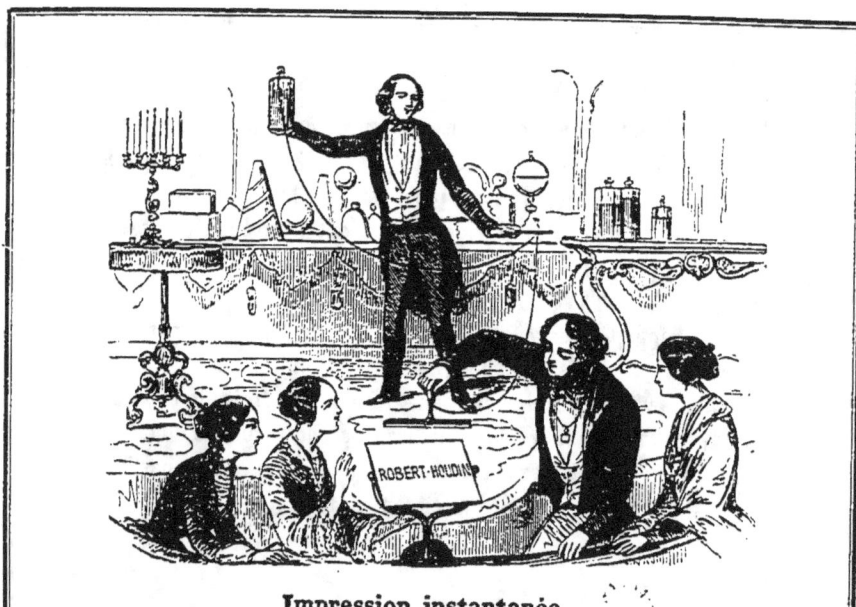

Impression instantanée.

L'IMPRESSION INSTANTANÉE.

A ma séance fantastique,
L'impression cabalistique,
Passant par un cordon magique,
Touche la corde sympathique
De plus d'un spectateur sceptique,
Et cet effet typographique
Imprime un cachet diabolique
A ma séance fantastique.

Cette communication de couleurs est d'une subtilité qui ne peut se dépeindre.

Un petit pupitre est placé parmi les spectateurs; puis, après

qu'un linge y a été déposé, un spectateur, tenant un cachet qui lui a été remis, essaie d'abord de l'imprimer sur le linge, et ne peut y parvenir; mais Robert-Houdin établissant, avec un fil très mince, une communication entre le cachet et un vase rempli d'une liqueur colorée, cette couleur passe instantanément par le fil, la main et le cachet, et vient marquer le linge. Chaque fois que la communication est supprimée, l'impression cesse. Pour prouver qu'il n'y a aucune préparation dans le cachet, le spectateur peut se servir également de tous autres objets pour imprimer. Ainsi une clef marque son panneton sur l'étoffe avec tant d'abondance de couleur, qu'il est facile de voir le courant de cette teinture.

Des changements de couleurs sont faits par des changements de bocaux renfermant différentes teintures. Pour prouver l'efficacité de cette impression instantanée, un bouquet de roses blanches est immédiatement teint en rouge par ce même procédé.

Robert-Houdin au public.

De spectateurs nombreux l'aimable compagnie
Daignant me visiter ce soir,
M'inspire un noble orgueil, une joie infinie,
Car j'ai ma salle pleine et ma caisse garnie,
Deux choses bien douces à voir,
Par leur séduisante harmonie ;
Et ce double plaisir pouvant être goûté,
D'enchanteur que j'étais, je deviens enchanté.

Robert Houdin

PROGRAMME GÉNÉRAL

DES

EXPÉRIENCES INVENTÉES PAR ROBERT-HOUDIN

Et exécutées à ses Soirées Fantastiques.

Le Vase enchanté, ou le Génie des roses.
La Guirlande de fleurs (impossibilité réalisée).
La Sonnette du Diable (divination cabalistique).
Le Dahlia mystérieux, ou les Souhaits accomplis.
Le Grimacier Chinois (pièce mécan.).
La Tête de Satan.
Le Coffre de cristal.
Les Cartes magnétisées et obéissantes.
Le Dessèchement cabalistique (grande subtilité).

La Corne d'abondance, produisant une Avalanche de bonbons, fleurs, albums, journaux comiques, éventails, destinées, surprises, romances, etc.
Les Equilibres remarquables.
Impression instantanée, ou la Communication des couleurs par la volonté.
Les Boules de cristal (subtilités qui ne sont pas transparentes).
La Colonne au gant et le Chasseur.
La Naissance des Fleurs, par différents moyens.
Le Punch de Lucifer.

Diavolo Antonio, grande voltige sur le trapèze (pièce mécanique).
Nouvelle Suspension éthéréenne.
Invisibilité, ou Disparition du fils de Robert-Houdin.
Le Foulard aux surprises.
Le Pâtissier du Palais-National (pièce mécanique).
La Pêche miraculeuse.
Les Tourterelles sympathiques.
L'Oranger merveilleux.
Nouvelle Pendule aérienne.
Le Timbre de cristal.
Le Chasseur et l'Amour.
La Seconde Vue, avec ou sans questions adressées par le public ou par Robert-Houdin, suivie de la Clochette.
Le Hibou fascinateur.

La Prison.
Le Petit Savoyard (pièce mécanique).
Le nouveau Carton de Robert-Houdin, ou la Cuisine et le Cabinet de toilette, expérience terminée par une apparition fantastique.
La Pelote de laine.
Auriol et Debureau (pièce mécan.).
La Bouteille inépuisable.
Le Favori des Dames.
Le Carillonneur (pièce mécanique fonctionnant dans le plus complet isolement).
Les Plumets et les Boulets.
Le Verre de vin, ou le Secret de contrebande.
Le Coffre de sûreté.
Le Bouquet à la Reine.

Toutes ces expériences ont été imaginées par Robert-Houdin; les

automates et pièces mécaniques ont été exécutés par ses mains, et lui ont valu plusieurs médailles, tant de la Société d'encouragement que du Jury des expositions de 1839 et 1844.

Si quelques unes de ses expériences ont été représentées par d'autres artistes, elles n'ont été que des reproductions plus ou moins fidèlement suivies et l'imitation servile de sa manière de faire.

Il est un fait reconnu, c'est que le théâtre des Soirées Fantastiques est une école où chaque prestidigitateur vient constamment puiser des éléments de succès pour ses propres séances.

ROBERT-HOUDIN ET SON THÉATRE.

Article extrait du journal LE PAYS et reproduit par les principaux journaux de Paris.

Le théâtre des **Soirées Fantastiques** a été construit par Robert-Houdin, et inauguré par lui le 3 juillet 1845. Personne n'ignore le succès qu'a obtenu constamment cette charmante salle ; il n'y a pas d'exemple d'une vogue aussi persévérante. Cela tient à ce qu'entre les mains de cet artiste aussi savant physicien que mécanicien habile, la prestidigitation est devenue non seulement une science digne des intelligences les plus élevées, mais encore la récréation la plus intéressante que l'on saurait trouver dans un spectacle.

On peut dire de Robert-Houdin que son génie créateur a reculé les limites du possible en prouvant par ses expériences que toute impossibilité pouvait se transformer en réalité.
. .

<div style="text-align:right">**S. Henri BERTHOUD.**</div>

www.ingramcontent.com/pod-product-compliance
Lightning Source LLC
Chambersburg PA
CBHW030123230526
45469CB00005B/1765